歷代碑帖精選叢書[十九]

元　趙孟頫

赤壁賦

趙孟頫　書

西泠印社出版社

赤壁賦

壬戌之秋七月既望蘇子與客泛
游于赤壁之下清風徐来水
波不興舉酒屬客誦明月之詩

歌窈窕之章少焉月出于東山
之上徘徊於斗牛之間白露橫江
水光接天縱一葦之所如凌萬
頃之茫然浩浩乎如馮虛御風

歌窈窕之章。少焉，月出于東山之上，徘徊於斗牛之間。白露橫江，水光接天。縱一葦之所如，凌萬頃之茫然。浩浩乎如憑虛御風，而

不知其所止，飄飄乎如遺世獨立，羽化而登仙。於是飲酒樂甚，扣舷而歌之。歌曰：桂棹兮蘭槳，擊空明兮溯流光。渺渺兮予懷，望

美人兮天一方。客有吹洞簫者，倚歌而和之。其聲烏烏然，如怨如慕，如泣如訴，餘音嫋嫋，不絕如縷。舞幽壑之潛蛟，泣孤舟之嫠婦。

美人兮天一方。客有吹洞簫者，倚歌而和之。其聲烏烏然，如怨如慕，如泣如訴，餘音嫋嫋，不絕如縷。舞幽壑之潛蛟，泣孤舟之嫠婦。

蘇子愀然正襟危坐而問客曰何為其然也客曰月明星稀烏鵲南飛此非曹孟德之詩乎東望夏口西望武昌山川相繆鬱乎蒼蒼此

碧賦詩固一世之雄也而今安

千里旌旗蔽空釃酒臨江橫

蓋如此江陵順流而東也舳艫

非孟德之困於周郎者乎方其破

非孟德之困於周郎者乎？方其破荊州，下江陵，順流而東也，舳艫千里，旌旗蔽空，釃酒臨江，橫槊賦詩，固一世之雄也，而今安

在哉？況吾與子漁樵於江渚之上，侶魚蝦而友麋鹿，駕一葉之扁舟，舉匏尊以相屬。寄蜉蝣於天地，渺滄海之一粟。哀吾生

之須臾，羨長江之無窮。挾飛仙以敖遊，抱明月而長終。知不可乎驟得，托遺響於悲風。蘇子曰：客亦知夫水與月乎？逝者

如斯而未嘗往也盈虛者如代
而卒莫消長也蓋將自其變者
而觀之則天地曾不能以一瞬
自其不變者而觀之則物與我

清無盡也而又何羨乎且夫天
地之間物各有主苟非吾之所
有雖一豪而莫取唯江上之清
風與山間之明月耳得之而

皆無盡也，而又何羨乎？且夫天地之間，物各有主，苟非吾之所有，雖一毫而莫取。唯江上之清風與山間之明月，耳得之而

為聲，目遇之而成色，取之無禁，用之不竭，是造物者之無盡藏也，而吾與子之所共食適。客喜而笑，洗盞更酌。肴核既盡，

為聲，目遇之而成色取之無禁用之不竭是造物者之無盡藏也而吾與子之所共適既生色更酌肴核既盡喜而喧洗盞更酌肴核既盡

杯盤狼籍相與枕藉乎舟中

不知東方之既白

杯盤狼籍。相與枕藉乎舟中，不知東方之既白。

後赤壁賦

是歲十月之望步自雪堂將歸

于臨皋二客從余過黃泥之

坂霜露既降木葉盡脫人影

在地，仰見明月，顧而樂之，行歌相答。已而歎曰：有客無酒，有酒無肴，月白風清，如此良夜何！客曰：今者薄暮，舉網得魚，巨口

細鱗，狀似松江之鱸，顧安所得酒乎？歸而謀諸婦，婦曰：我有斗酒藏之久矣，以待子不時之須。於是攜酒與魚，復游於赤壁之下。

細鱗，狀似松江之鱸，顧安所得酒乎？歸而謀諸婦，婦曰：我有斗酒藏之久矣，以待子不時之須〔需〕。於是攜酒與魚，復游於赤壁之下。

江流有聲，斷岸千尺，山高月小，水落石出。曾日月之幾何，而山川不可復識矣。予乃攝衣而上，履巉巖，披蒙茸，踞虎豹，登

虬龍，攀栖鶻之危巢，俯馮夷之幽宮。蓋二客不能從焉。劃然長嘯，草木震動，山鳴谷應，風起水涌。余亦悄然而悲，蕭然而

虬龍。攀栖鶻之危巢，俯馮夷之幽宮。蓋二客不能從焉。劃然長嘯，草木震動，山鳴谷應，風起水涌。余亦悄然而悲，蕭然而

恐懷乎其不可留也返而登舟

放乎中流聽其所止而休焉

夜將半四顧寂寥有孤

橫江東來翅如車輪玄裳縞

恐，懷乎其不可留也。返而登舟，放乎中流，聽其所止而休焉。時夜將半，四顧寂寥。適有孤鶴橫江東來。翅如車輪，玄裳縞

衣戛然長鳴掠余舟而西也夏
疐去余乃就睡夢二道士羽衣
褊襴過詩皋之六揖余而言曰
赤壁之遊樂乎問其姓名俛而

衣，戛然長鳴，掠余舟而西也。須臾客去，余亦就睡。夢[二]一道士，羽衣褊襴，過臨皋之下，揖予而言曰：赤壁之游樂乎？問其姓名，坐俯而

不若烏乎噫嘻我知之矣疇

昔之夜飛鳴而過我者非子

邪邪道士顧笑余亦驚寤開

戶視之不見其處

不答。「烏乎！噫嘻！我知之矣。疇昔之夜，飛鳴而過我者，非子也邪？道士顧笑，余亦驚寤。開戶視之，不見其處。

大德辛丑正月廿明遠弟以此
紙求書二賦爲書于松雪齋
俾作東坡像于卷首 子昂

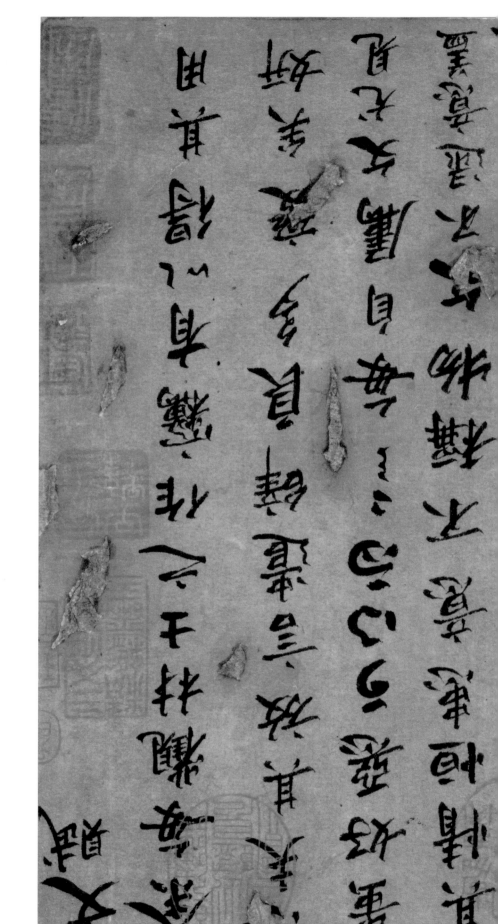

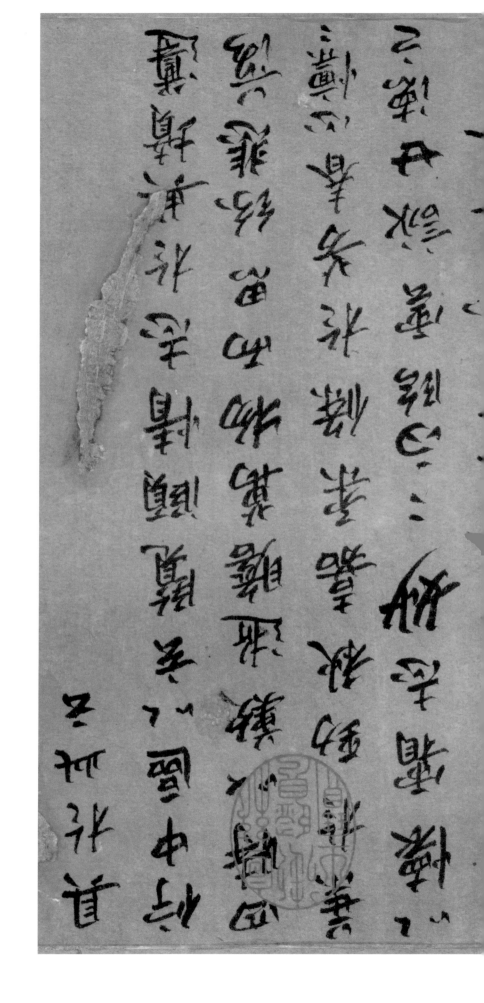

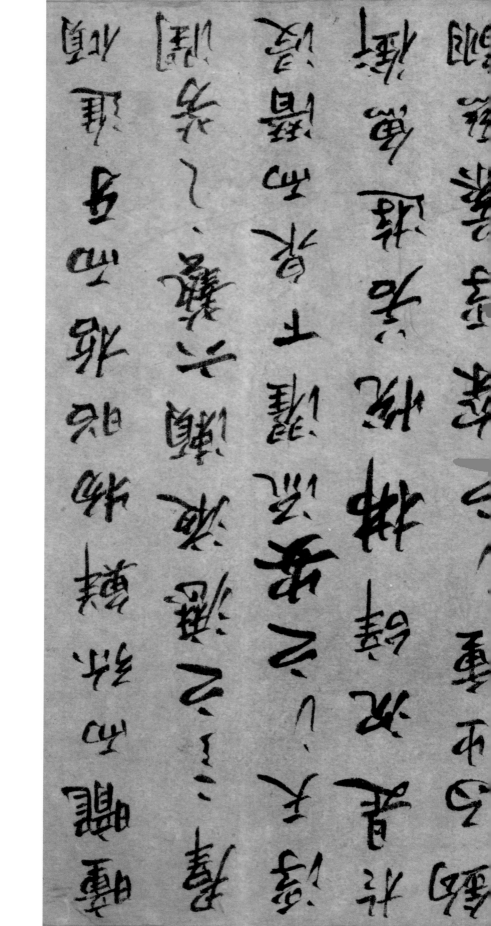

峻收百世之闕文採千載

之遺韻謝朝華於已

秀於未振觀古今於須臾撫

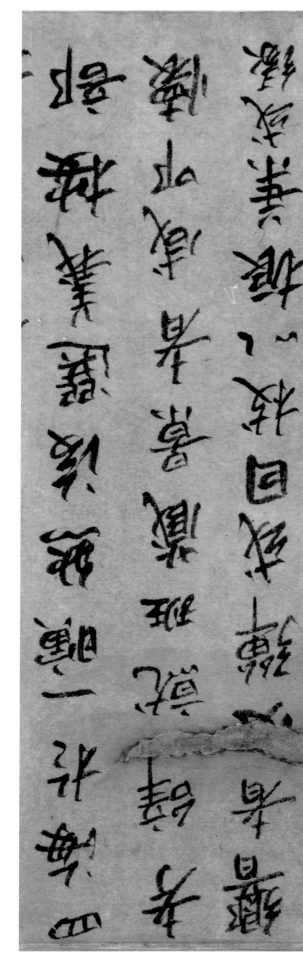

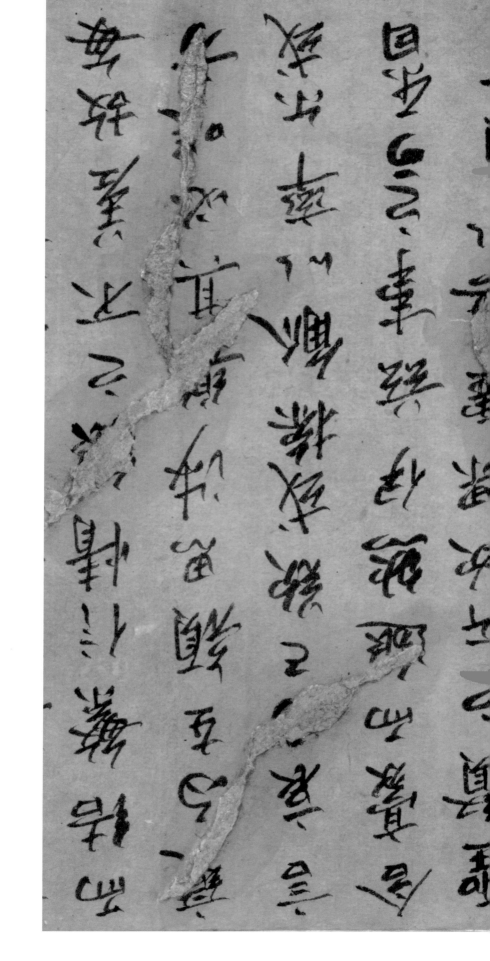

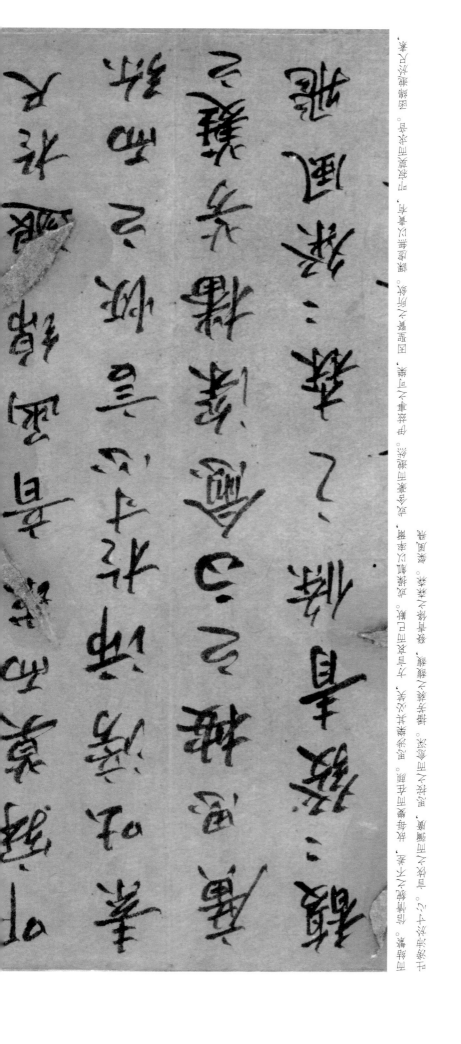

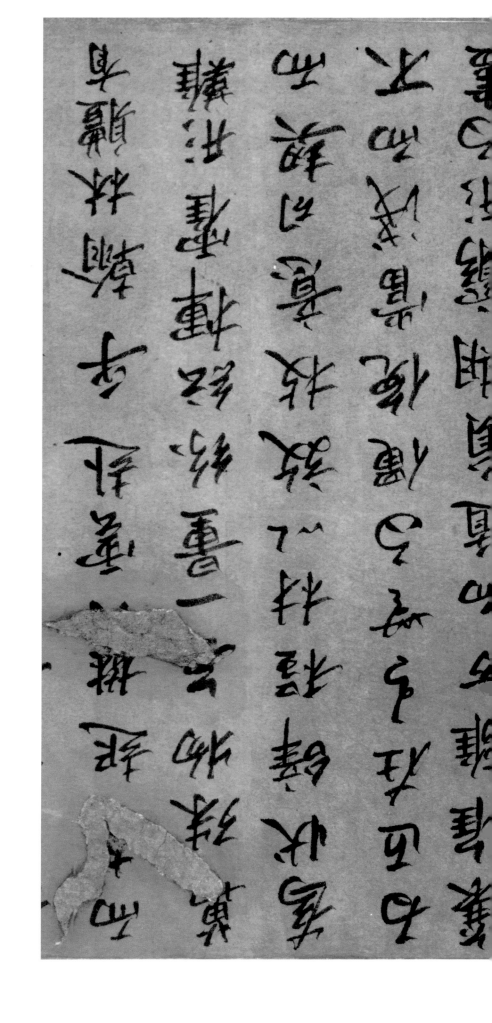

三窮者無隘論達唯曠詩緣

情而綺靡賦體物而瀏亮碑披

文以相質誄纏綿而悽愴銘

博約而溫潤箴頓挫而清壯頌

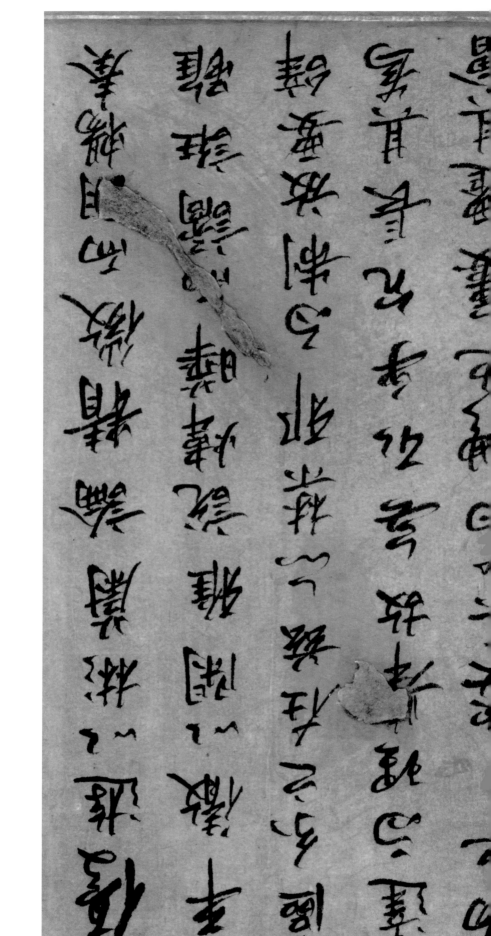

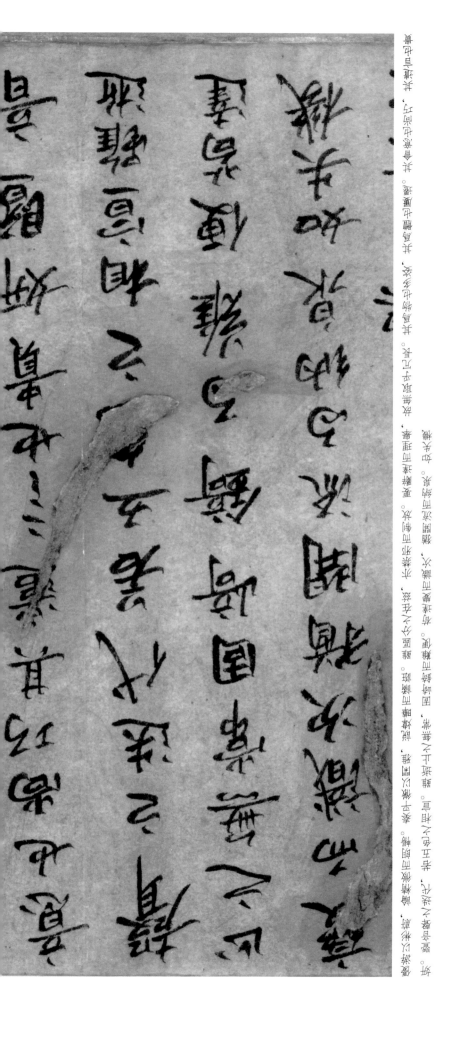

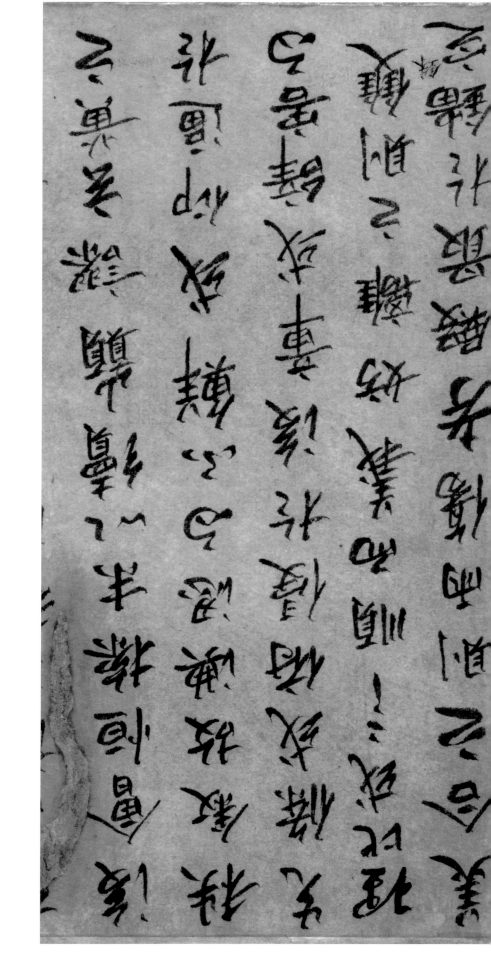

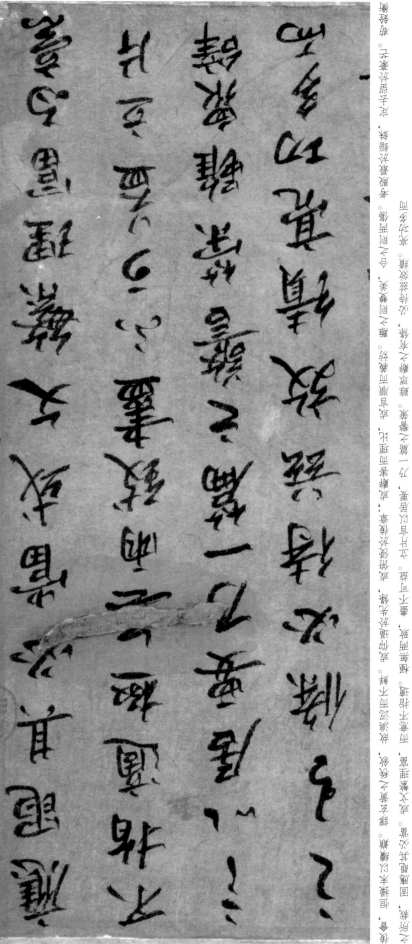

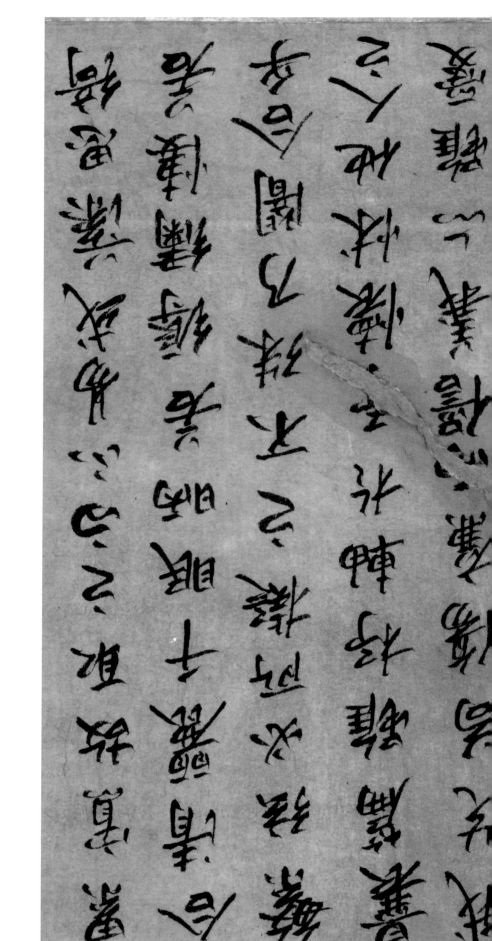

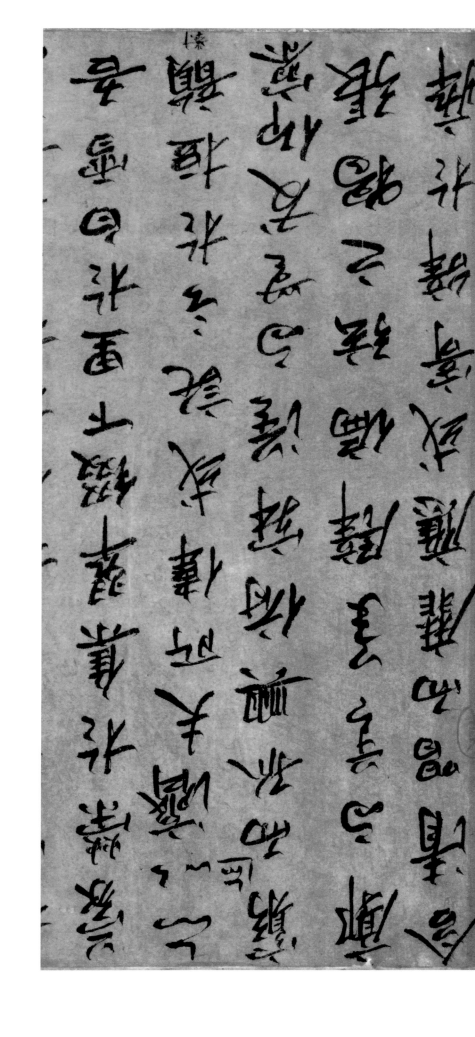

而成體累良質与为瑕象下管之偏疾故雖應而不和或遺理以存異徒尋虛以逐微三寡情

蒙榮於集翠。綴下里於白雪，吾亦以濟夫所偉。或託言於短韻，對窮迹而孤興。俯寂寞而無友，仰寥廓而菁承。譬偏弦之獨張，含清唱而靡應。或寄辭於瘁音，徒靡［言］而弗華。混妍蚩而成體，累良質而爲瑕。象下管之偏疾，故雖應而不和。或遺理以存异，徒尋虛以逐微。言寡情

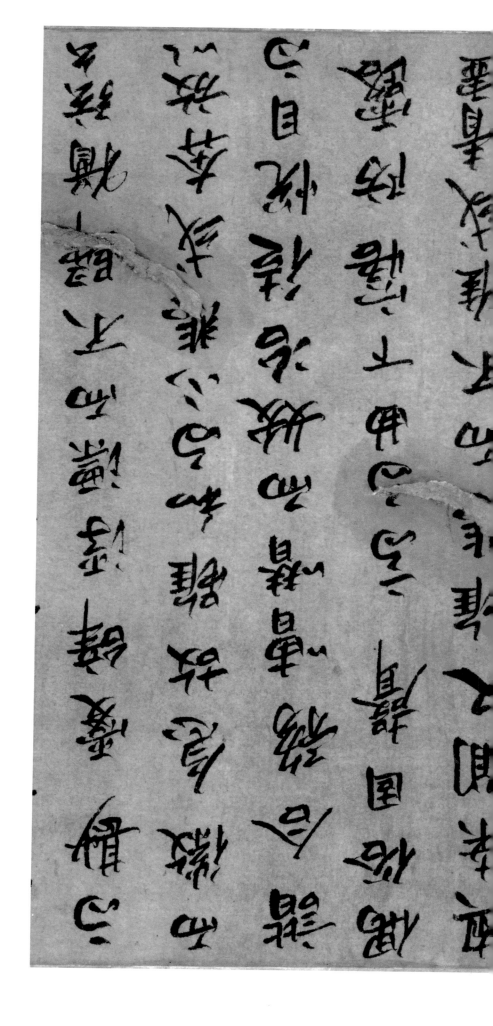

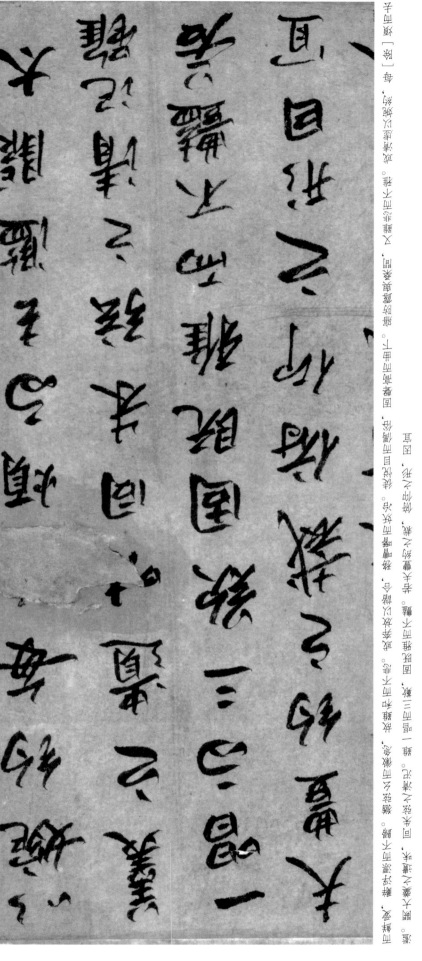

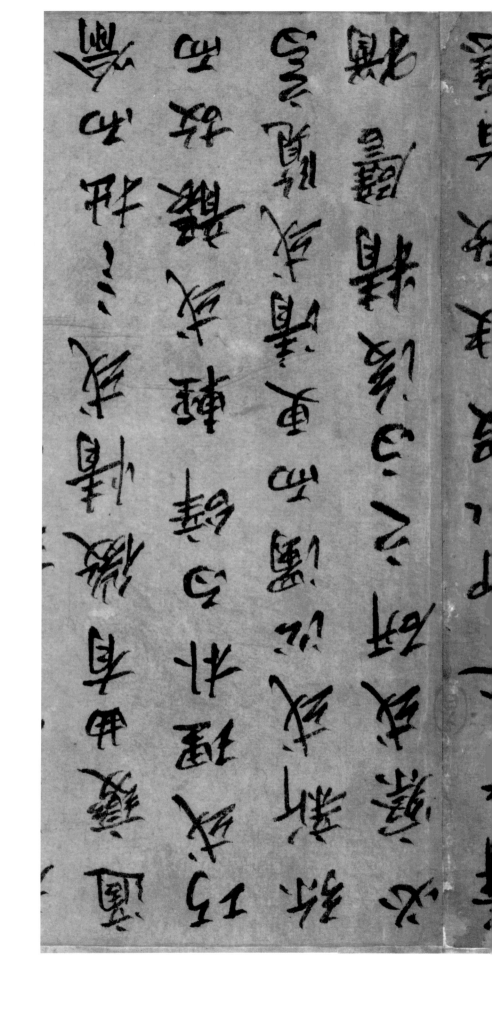

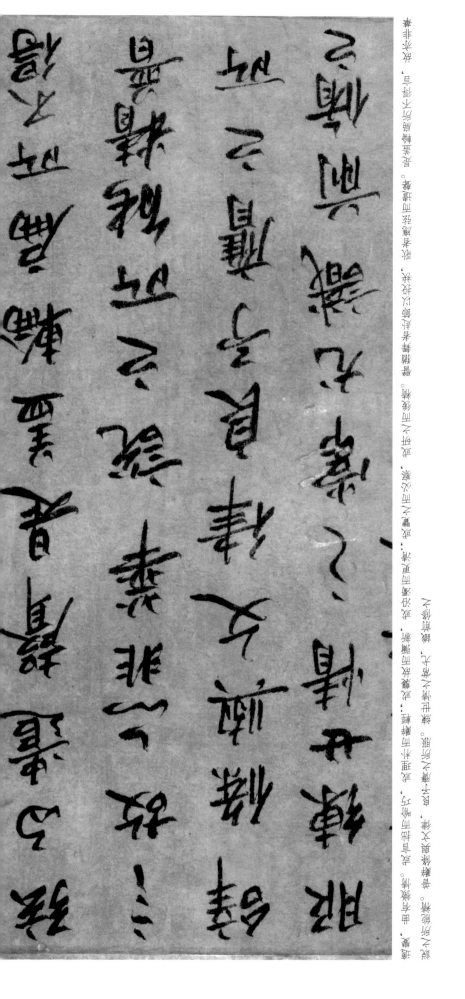

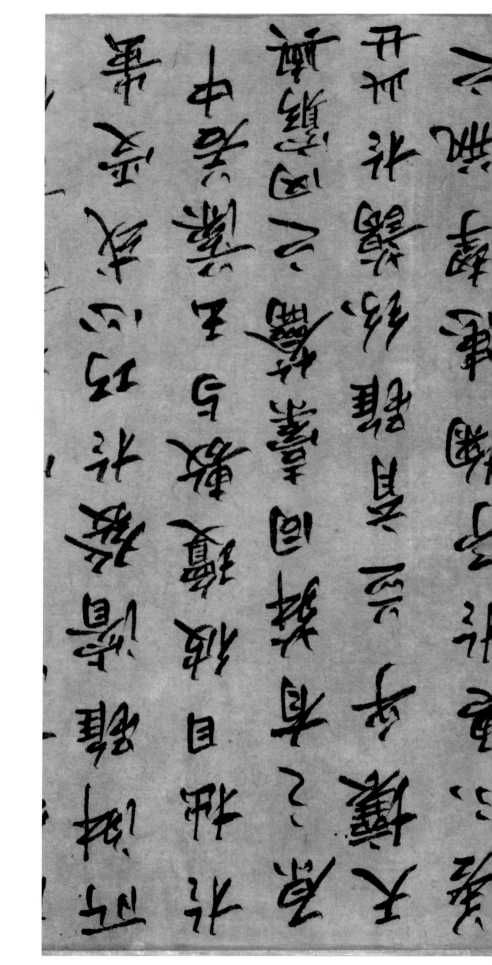

书法。王羲之书法……

神笔，不可无一，不可有二。……书法……此……宜……

用笔之法……兼……

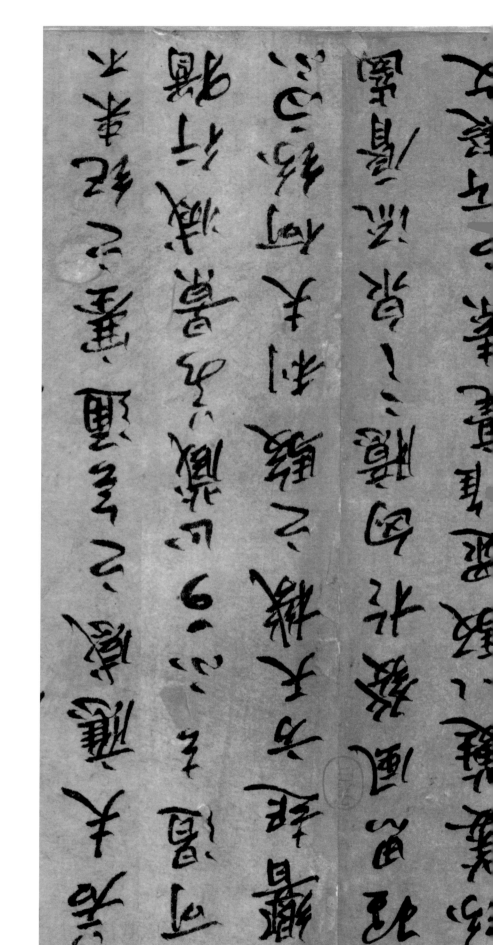

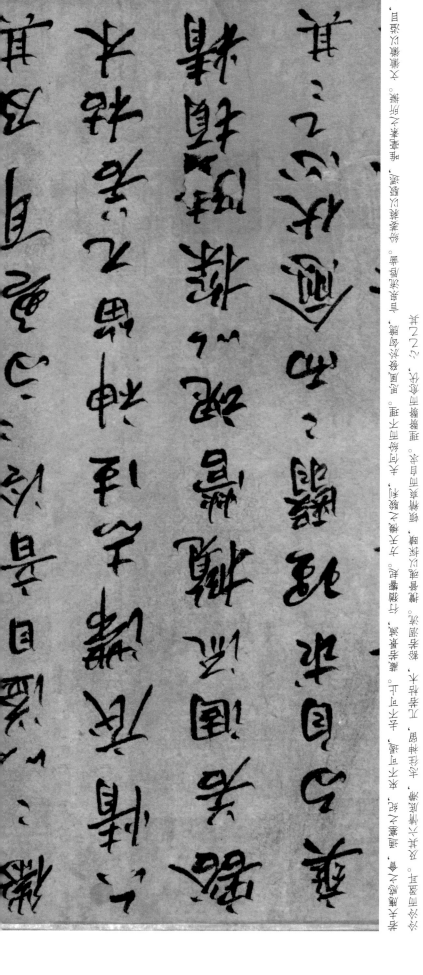

其之心则合，欲心则异，是其之心欲之心也。以在于心，故在于心，不在于书，故不在于书，而自然之理也。

其之心之心，是之心也。自在于心，不在于书，以自然之理而书之，欲其自然之心也。

是自然之理之书也。

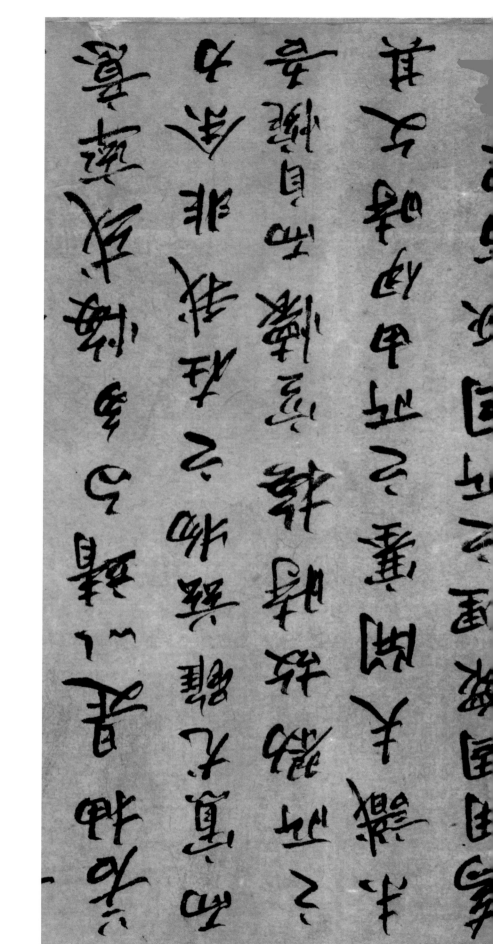

若拙。是以靖而多悔，或率意而寡尤。雖茲物之在我，非余力之所戮。故時撫空懷而自愧，吾未識夫開塞之所由。伊時文其為用，固眾理之所因。恢万里使無閡，通億載而為津。俯貽則

於來葉，仰觀象於古人。濟文武於將隊，宣風聲於不泯。塗無遠而不彌，理無微而

人生。回忆起往事，最令人难过，那时候日已落……

圖書在版編目（ＣＩＰ）數據

唐陸柬之文賦 / 觀社編. —— 杭州 ： 西泠印社出版
社，2023.6
（歷代碑帖精選叢書）
ISBN 978-7-5508-4137-6

Ⅰ．①唐… Ⅱ．①觀… Ⅲ．①行書－碑帖－中國－唐
代 Ⅳ．①J292.24

中國國家版本館CIP數據核字(2023)第087188號

歷代碑帖精選叢書［十六］ 觀社 編

唐 陸柬之文賦　　唐 陸柬之 書

出 品 人　江 吟
出版發行　西泠印社出版社
地　　址　杭州市西湖文化廣場三十二號五樓
聯繫電話　〇五七一—八七二四三〇七九
責任編輯　劉遠山
責任校對　劉玉立
責任出版　馮斌强
經　　銷　全國新華書店
製　　版　杭州如一圖文製作有限公司
印　　刷　杭州捷派印務有限公司
開　　本　八八九毫米乘一一九四毫米　十六開
印　　張　四點五
印　　數　〇〇〇一—二〇〇〇
書　　號　ISBN 978-7-5508-4137-6
版　　次　二〇二三年六月第一版　第一次印刷
定　　價　陆拾捌圓